史晨碑

经典碑帖全本放大

上海书画出版社

漢魯相史晨奏銘明拓本

漢魯相史晨饗後郡銘明拓本

建寧二年三月癸卯朔七日己酉，魯相臣晨、長史臣謙頓首死罪上尚書。臣晨頓首頓首，死罪死罪。臣蒙厚恩，受任符守，得在奎婁，周孔舊寓，聖人私居。廟貌有序，犧牲備具，而无公出酒脯之祠。臣晨自到，奉事孔子，乃以令日拜謁，巡視堂皇。

臣以為素王稽古，德亞皇代，制作之文，以俟後聖。故撰書《春秋》，褒諱貶損，以為漢制，道審可行。故攀讖瑞史，孝靈之日，為漢製作。先世撥亂，不務其後，復遂衰微。孔子大聖，則象乾坤。

為漢製作，故天命聖哲。稽度玄妙，恐避去帝，功勳讓自下。四月十一日，拜謁孔廟。

河南史君字伯時，隸俴騎校尉，相謁長拜，元年四月戊子到官。

相河南史君，諱晨字伯時，從越騎校尉拜，建寧元年四月十一日戊子到官。

臣盡心思惟，欲報稱恩，無以效。臣晨頓首頓首，死罪死罪。賜先生執事。

臣晨頓首頓首，死罪死罪。臣到官，以令日拜謁孔子，見廟堂傾頓，荒穢不治。

尚書時副，拜掾為祝，以令日拜謁。堂皇國縣負，府媧寺咸偲，民餚治僴，勅瀆井渡。

來觀光輝，玄黓開閉。府媧寺咸偲。

式路黽既，子堅見開。

稽古德堯皇。臣晨頓首，死罪死罪。

淮戶曹掾薛，東門榮史大，陽馬琮守南，逆迤騎校尉。東文守孔寵，江立元世河，孔綱故尚書，右孔讚尉掾。緞民錢柱，史君念孔瀆，顏母井夫布。平亭下五會，無上冢土孔，帝固波左，道遠香，貫家得香，美廟六昌，酒美廟，遠所顛藥，希國波，城所顛藥。

舒李謙敬讓，官掾魯孔，以城池道，奉稾令還。

漢魯相史晨饗後郡銘明拓本

挻西狩獲麟　宜詣臣狀念　以秦錢領上　以表食飯具以　廟之祠即　依肅肅猗孝　凡送靈所馮　瞻穰楈俯視　奉圭壹宫弥秋〇社稷而

孔子就川所　宣博加臣寰　棄食殿具以　禮之□曰闕而　卜國舊居以　妙至女德煥　拜謁神坐仰　罷襄月令祠　復禮祠孔子宅

思惟臣輔佐　息厥嚴情而　叙小節不敢　祀誠□思所　炳國舊居泄　見徽而書皆　百餘御土畜　黑□□代倉而□重鳳

與乾坤并　撗雄郡捄未　朝延聖恩所　與天談鈞河　紀黄王韻應　滌瀕頹作端府　瞻□□□□民　依依舊定神

侍長史盧江　本秦大漢延　石勒銘并列　社稷品牛即　會述循祖　歌之薦欽固　而無公出享　蕩那反匹表

逖縣吏殷民　大溝西深專　屋途色惰通　上尚書衆以　君饗後部史　春饗藻物嘉　雍上下蒙福　除□□□

水南汪城池　唐垣壞波仳　仇諱縣吏劉　長享利貞與　禮禋庚女靈　三〇金臺

牛道之周左　肫等補完里　天無極史　給曰於穆亷　楊吕藏郭章

奉勑祠東嶽作功德録　北夫守卞府廟題石記　諮此夫守卞府尚歐陽智珎　楊君尚歐

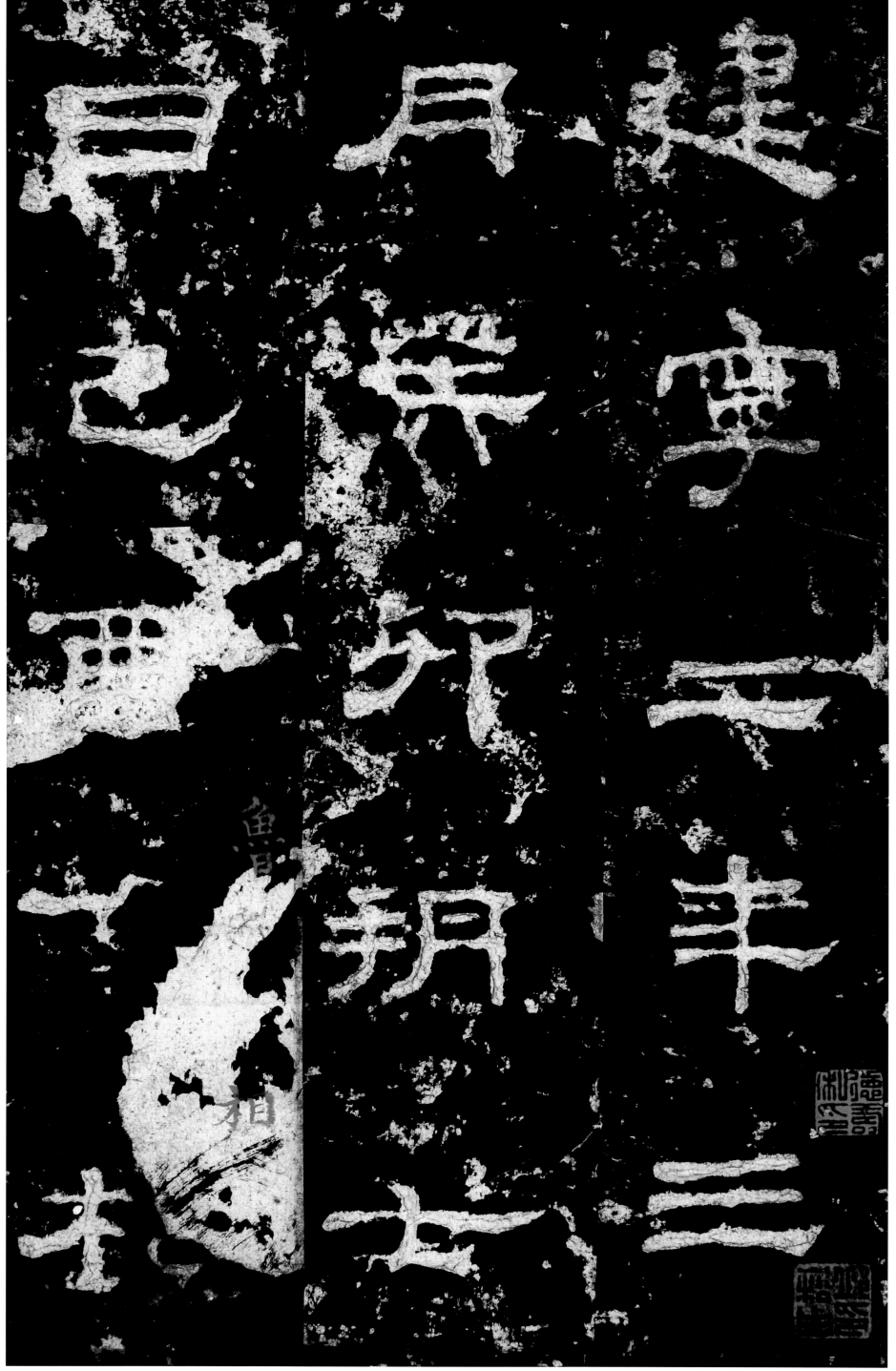

建寧二年三月癸卯朔七日己酉，（魯）相

【前碑】

臣晨、長史臣／謙，頓首死罪〔上〕

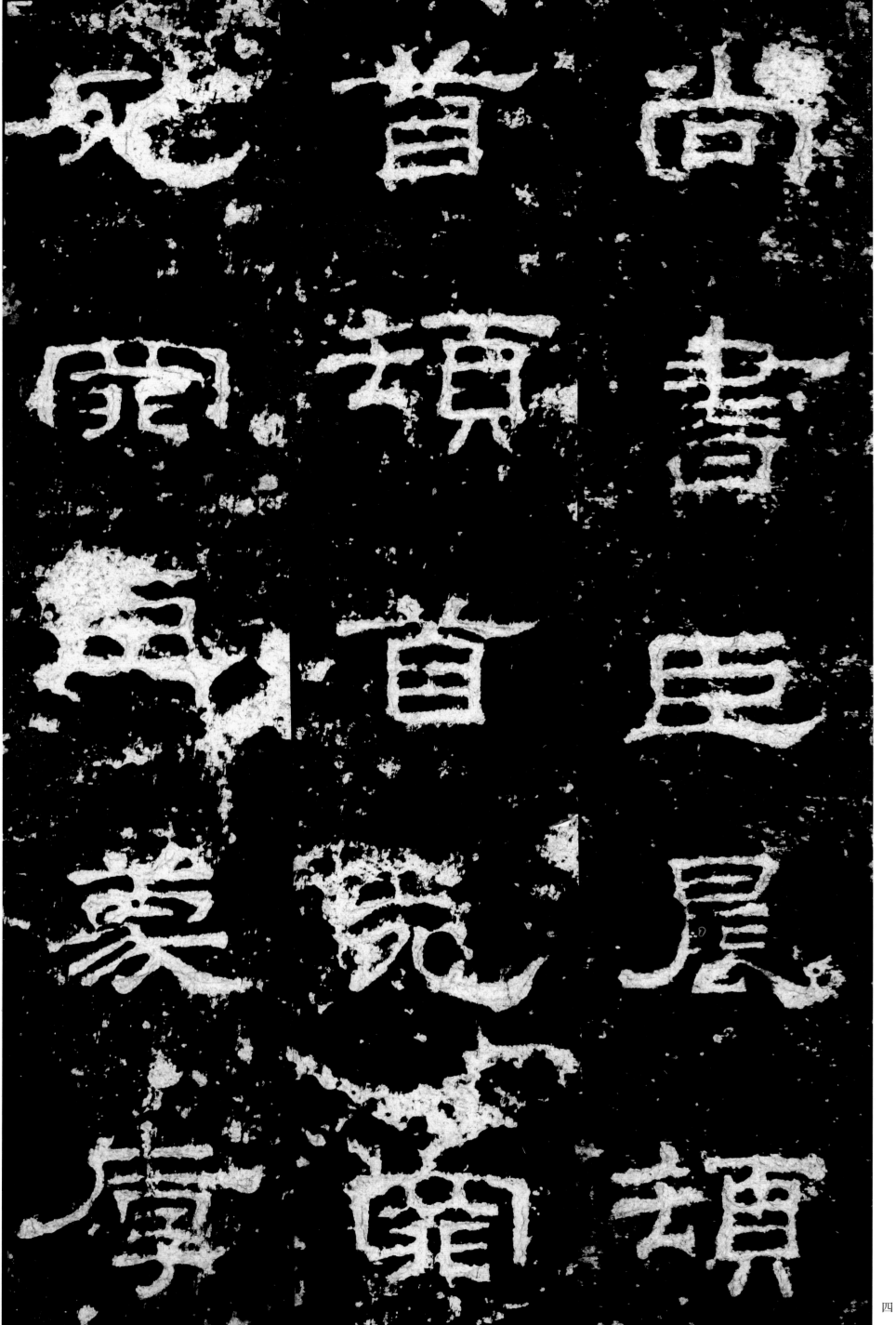

尚書：臣晨頓〈首頓首！死罪〈死罪！臣蒙厚〈

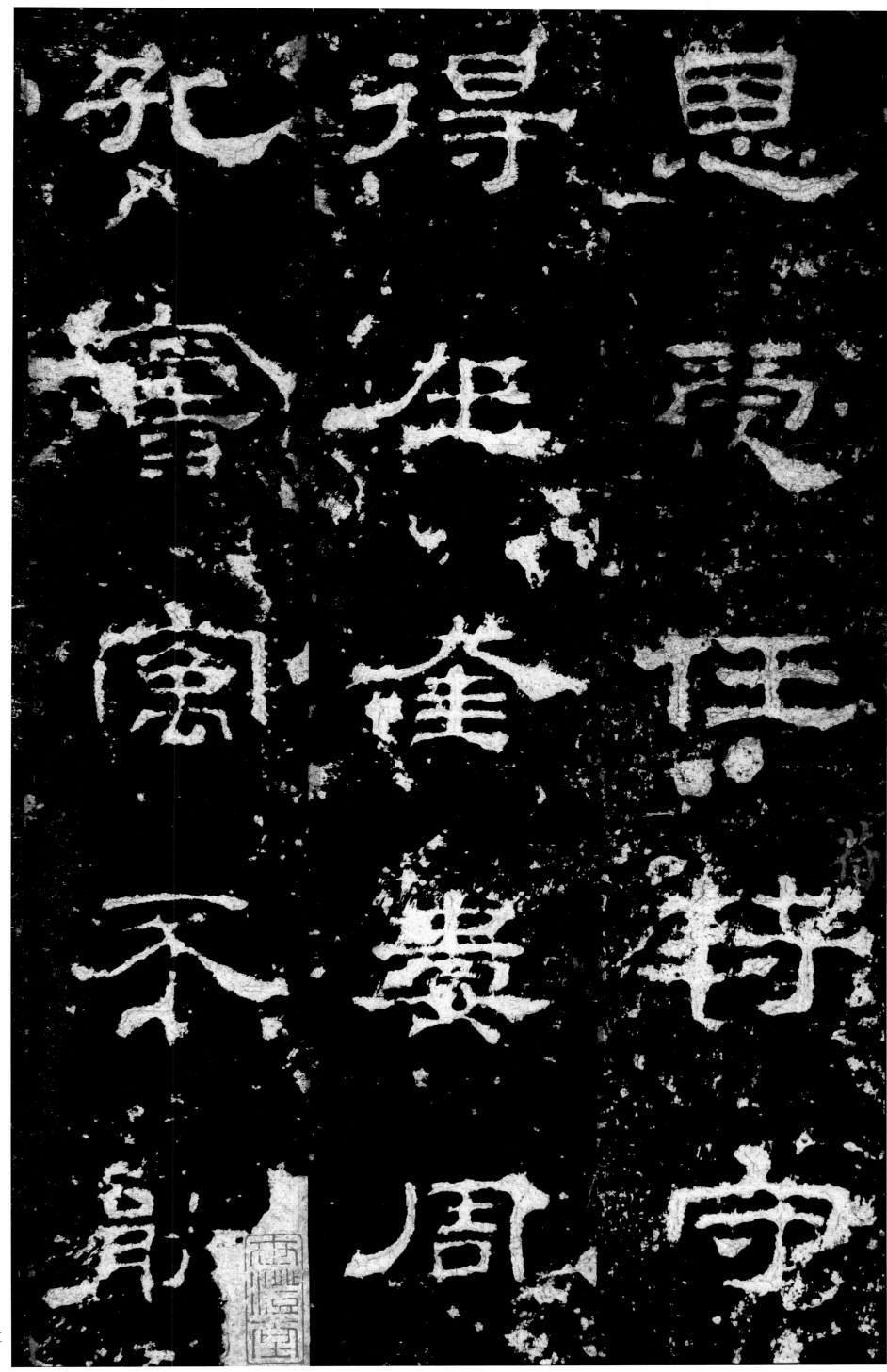

恩，受任符守，／得在奎娄，周／孔舊寓，不能／

闡弘德政，恢一（崇）壹變、夙夜憂怖，累息屏營。

臾頓
首首
顏晨
首
建死以臣
寧閭門
元首宵死死罪顏頓

秉

馨

復

主

旅

禮

宅

酒

孔

邪

畔

子

秋

宮

兒

几 瞻 拜

筵 榱 謁

靈 桷 神

所 俯 坐

馮 視 仰

拜謁神坐。仰瞻榱桷，俯視几筵，靈所馮

依，蕭蕭猶存。／而無公出酒／脯之祠，臣即／

以奉
錢脩
偄案
具酨
不節
叙小

叙

（自）以奉錢脩上〔案食酨具、以〔叙小節，不敢〔

空謁。臣伏念／孔子，乾坤所／挺，西狩獲麟，／

崇經漢為
宲撰
立未神未刺
帝契作
帝曰故

爲漢制作，故／《（孝）經援神挈》曰：／『玄丘制命帝

卿行
所又
孝尚
靈書

耀

曰

丘
生
耀
際
曰
觸

稽
度
文　故　爲

命　惟　度

綴　春　爲

紀　秋　壺

撰　以　希

稽度爲赤制。」〔故作《春秋》，以（明）〔文命。綴紀撰〕

書禎定禮義

臣以為素王

稽古，德亞皇

茂雖有褒成世享之封四時來祭畢即

時來祭畢即

世立之

雖有褒成

代。雖有褒成／世享之封，四／時來祭，畢即（歸）／

臨　臣　雝
　　臣　　雝
以　　　　
　　伏　　
本　　　曰　
　　　見　
宰　　　祠

　　　孔　
　長　臨
　　　子

文備爵所以政

尊先陸重

也先教

也夫封

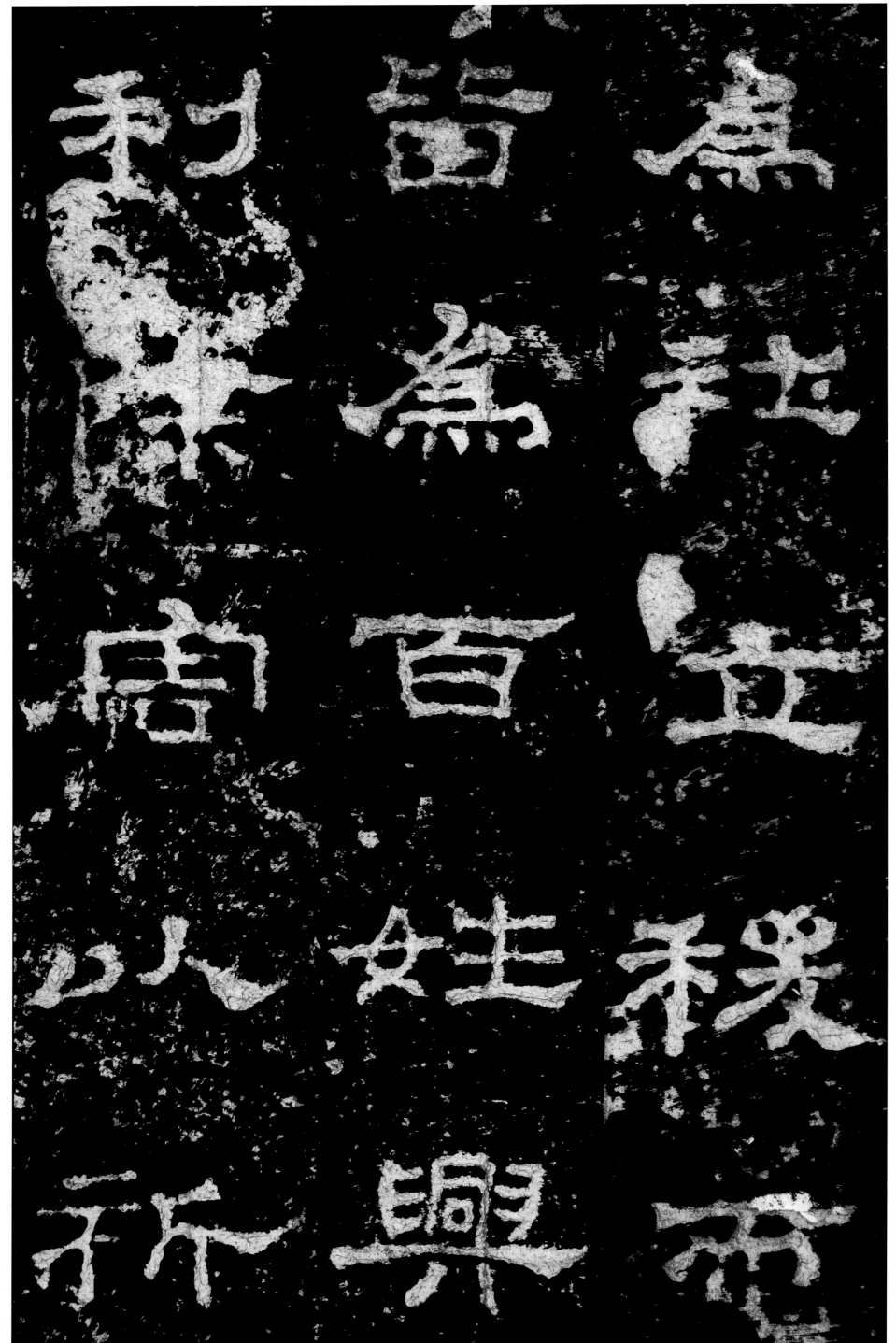

為社，立稷而（祀）丨，皆為百姓興丨利除害，以祈丨

農襄自令君

百辤

嘉察鄉

民士

料宵

豐穰。《月令》：「祀／百辟卿士有／益於民。」羿乃／

孔子，玄德煥／炳，光於上下，（而）／本國舊居，復／

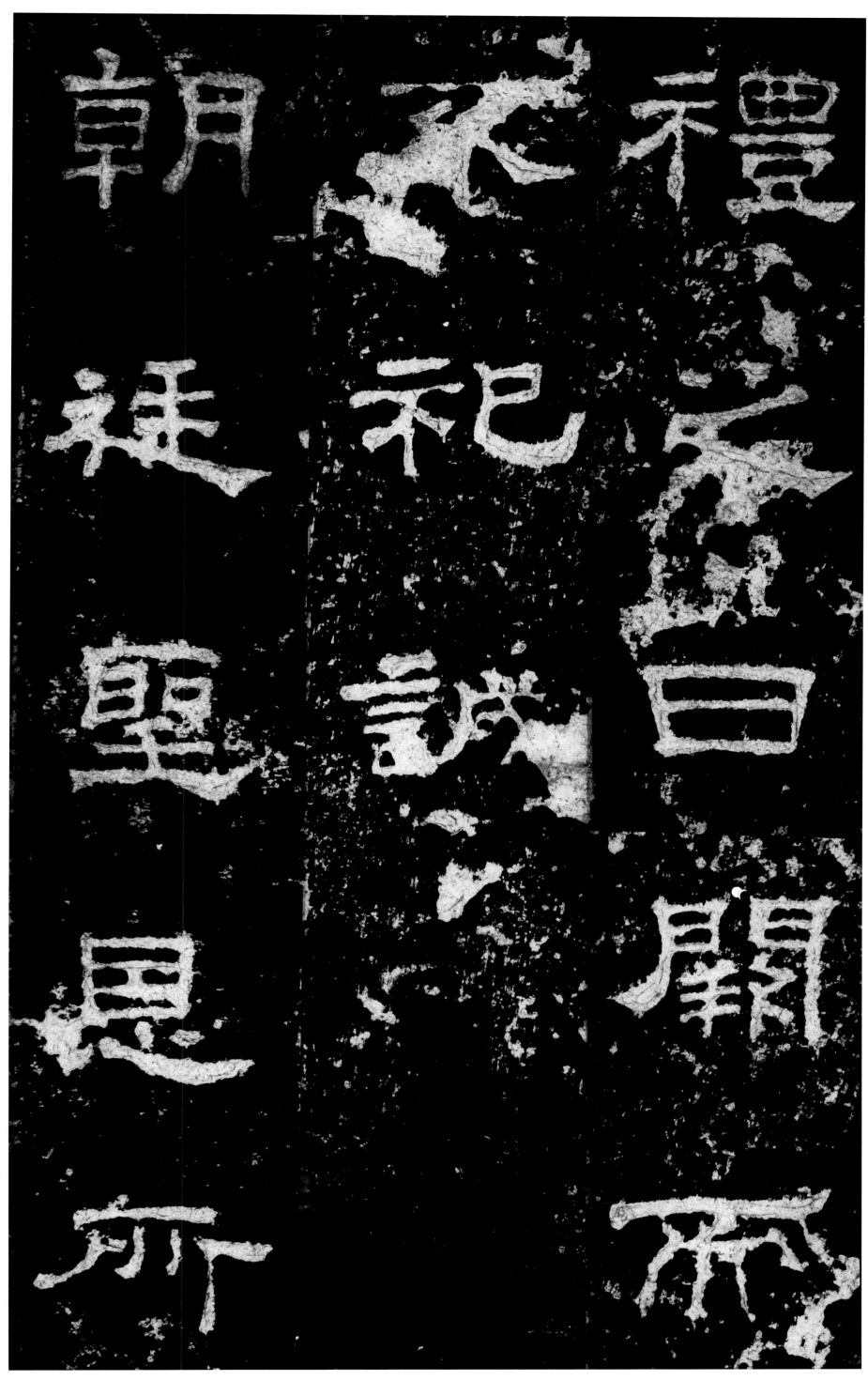

禮

朝　延　禮

廷　祀　曰

聖　誠　闕

恩

所

禮之曰，闕而／不祀，誠／朝廷聖恩所／

宜特加。臣寝／息耿耿，情所／思惟。臣輒依／

社稷，出王家穀，（春）秋行禮，以共煙祀，餘（胙）

春
秋

賜先生執事。〔臣晨頓首頓〔首！死罪死罪！〕

賜先生執事
臣晨頓首頓
首死罪死罪

崖盡一夕思惟

嚴崎文皝報稱

救嬪墻黑穬濠

臣盡力思惟，／庶政報稱爲／效，增異輙上。／

臣晨誠惶誠

頌首

開

誠惶

頌首

死罪死罪

上

首

開

上





尚書 時
言 大傳 大尉
司空 徒 司 空 太







尚　言　司
書　大　徒
　　傅　司
時　大　空
　　　　太

尚書。時副〈言大傅、大尉、〈司徒、司空、大〉

司農府治

部迣事

昔在中尼

靈　顏　精

承　挺　之

敝　顏　精

遺　母　大

衰　毓　帝

光之精。大帝／所挺，顏母毓／靈。承敝遭衰，／

黑不代倉。（周）\流應聘，嘆鳳\不臻。自衛反（魯），\

見襄麟

徵誠志

血怕三

書端千

磬卑獲

養徒三千。獲／麟趣作，端門／見徵。血書著／

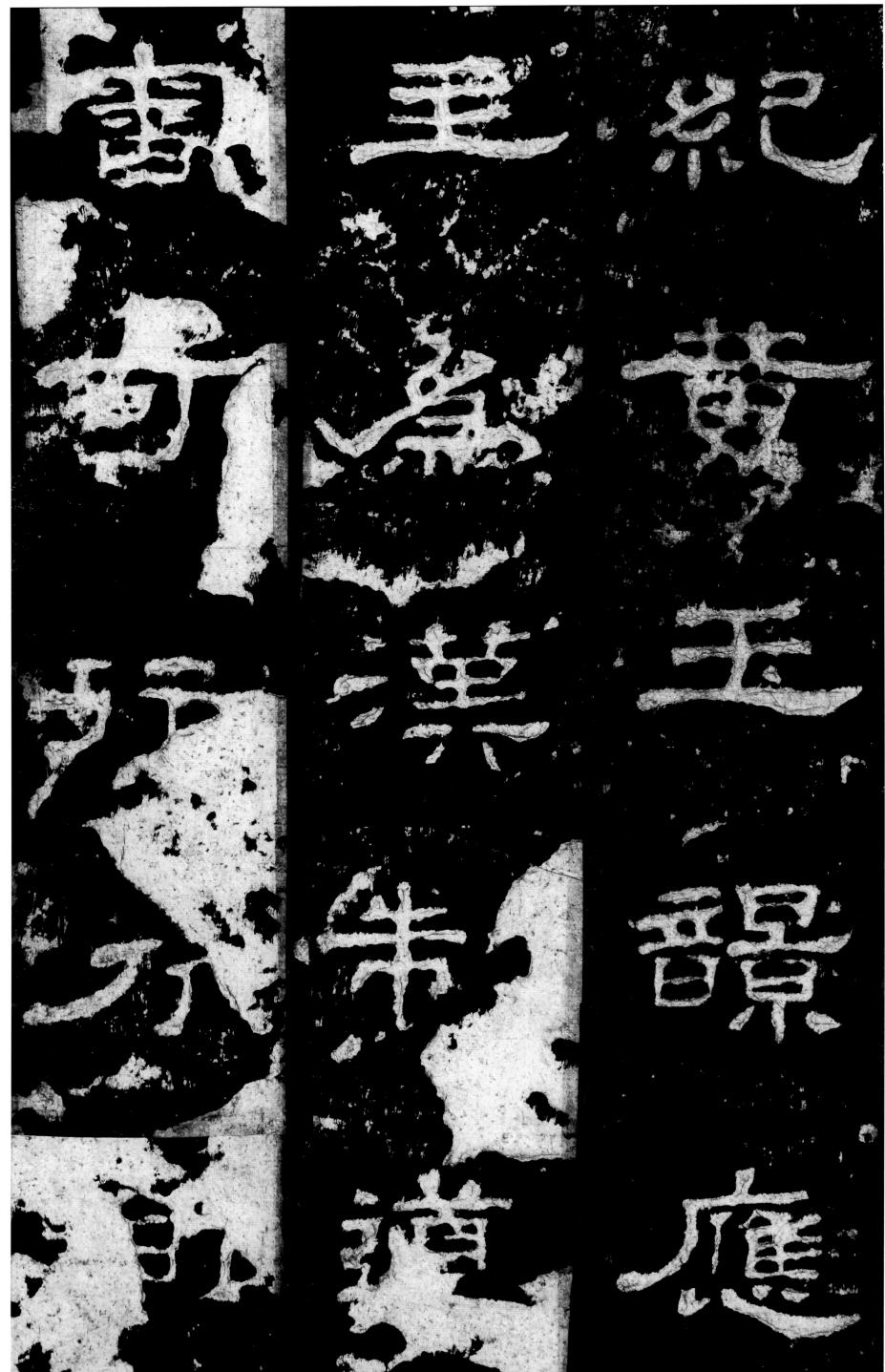

紀，黃玉�應。〔主爲漢制，道〕審可行。乃作〔

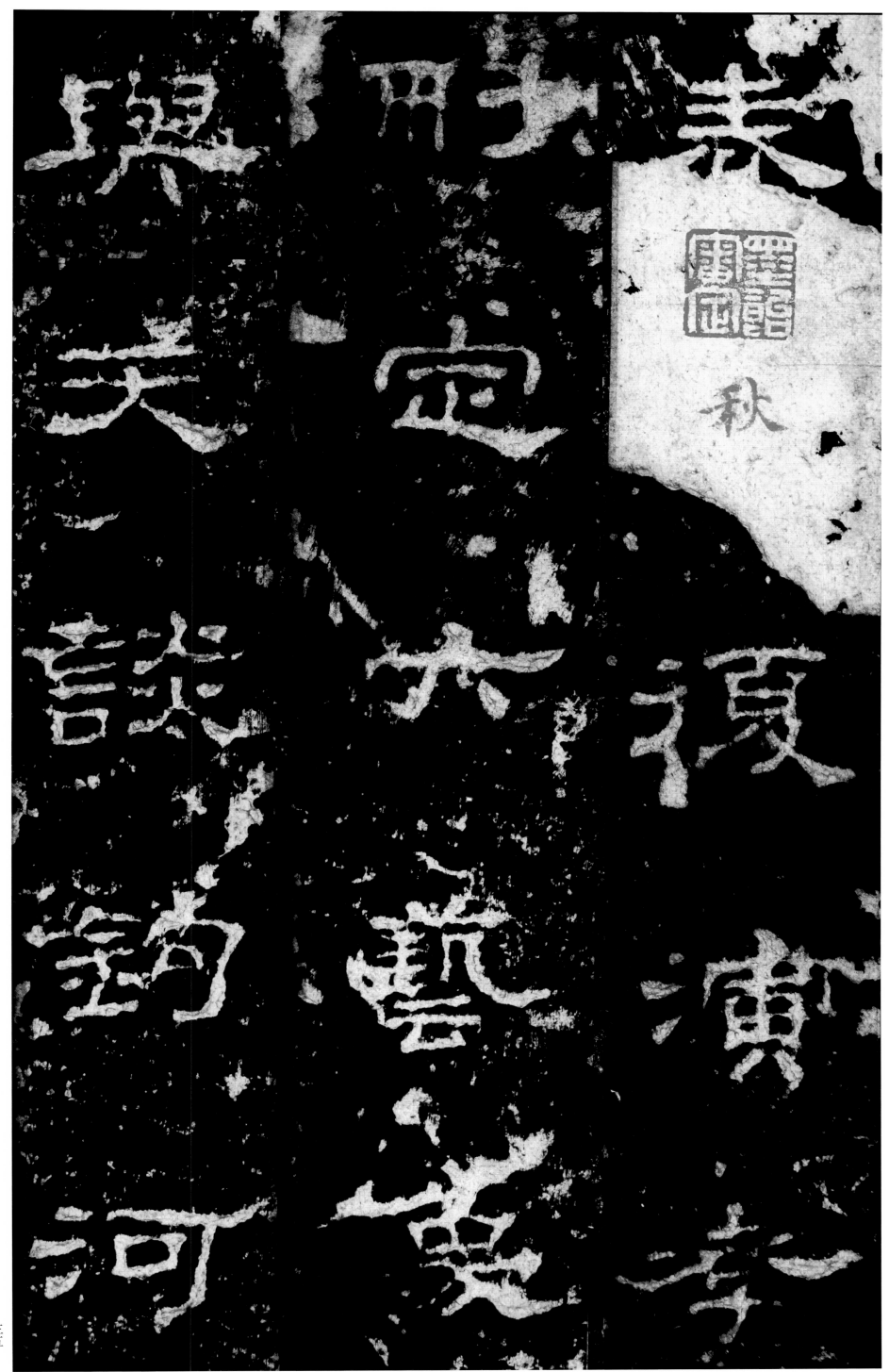

《春（秋）》，復演《孝（經）》。〔删定《六藝》，象〕與天談。鈎《河》〔

摘《雊》，却撲未一然。巍巍蕩蕩，一與乾比崇。一

燅隸柏
逃長河
騎字南
校伯史
尉時君

【後碑】相河南史君，〔諱晨，字伯時，〔從越騎校尉〕

拜建寧元一丰

四月十一日

戊子朔十一封官

以入

子中

豎曰

見拜

闕

觀既

式孔

路子

虔望

跽見

闕

觀

以令日，拜（謁孔）子。望見闕觀，（式路虔跽。既）

至升堂
屏氣拜手
祇肅屑優
髣髴若在

祐依依依
禮舊所依
稽之宅舊
度度安神宅
玄靈之
靈秋春所
安
春
秋

依依舊宅，神ノ之所安。春秋〔復〕ノ禮，稽度玄靈，ノ

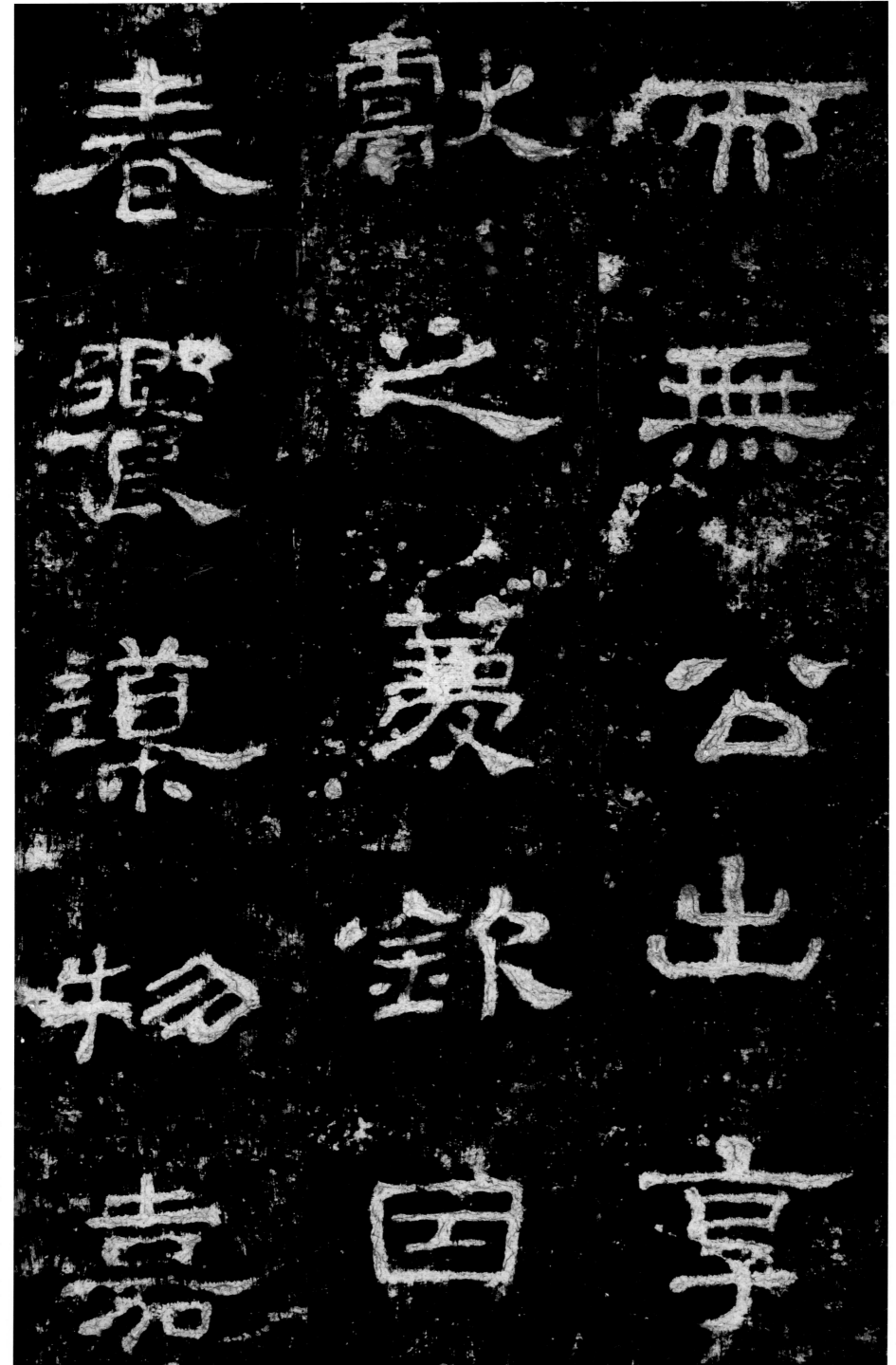

宔無公出享
獻大憲春
之之饗
薦藘敦
物欽
牛物自嘉
嘉

而無公出享／獻之薦。欽因／春饗，導物嘉／

上社不立

尚秩述

書路循

衆制羅

以即雍

會，述脩辟雍，／社稷品制，即／上尚書，參以（苻）

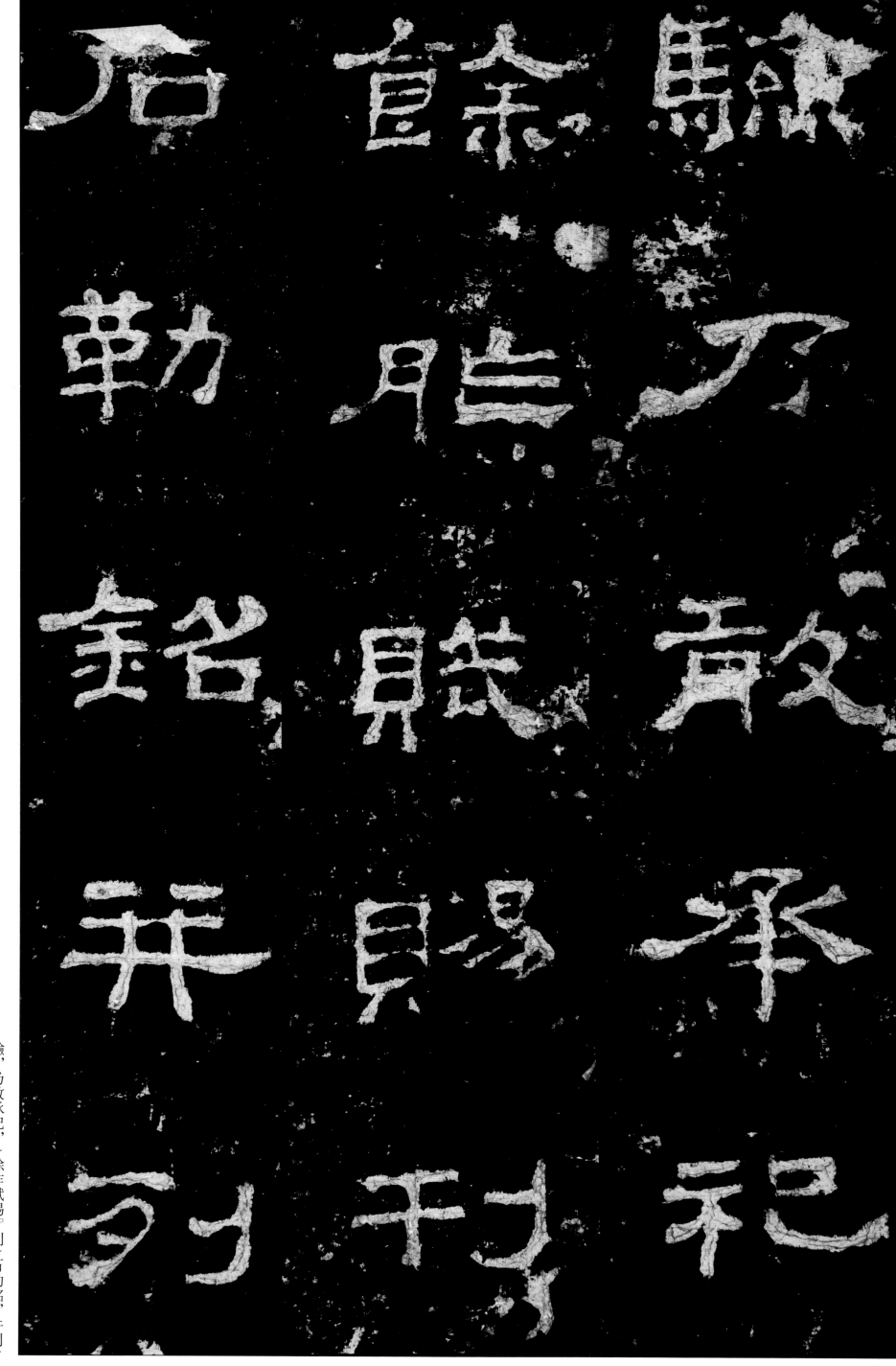

駿，乃敢承祀，餘胙賦賜。刊石勒銘，并列

本
期
時

長
彌
歷

史
廬
億

萬
本
春

文

集

延

本奏。大漢延〔期〕，彌歷億萬。〔時長史廬江〕

讓五蚨

官李

掾謙

曹掾魯無

史史魯敬

孔孔讓

淮戶東陽

曹東馬

掾門璟

薛榮守

東心廟

文大

百

淮、戶曹掾薛／東門榮、史文／陽馬璟、守廟（百）／

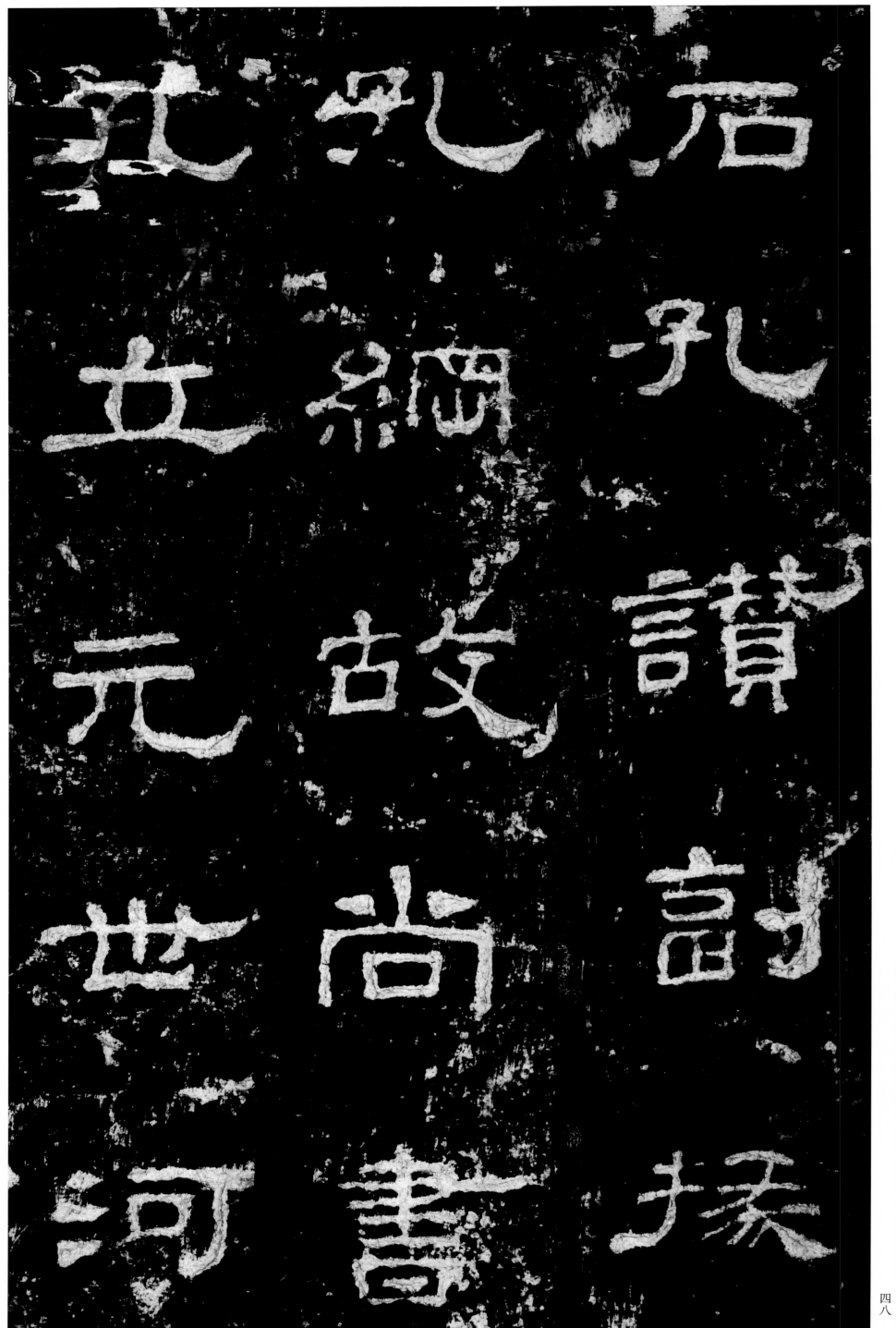

石孔讚、副掾／孔綱、故尚書／孔立元世、河／

惠　元　東
文　上　太
禮　冢　守
皆　土　孔
會　孔　彪

東太守孔彪「元上、處士孔「褒文禮，皆會」

朝堂國縣官

吏無大小空

府竭寺歲碑

來觀，并畔宮〔文學先生、執〔事、諸弟子，合〔

奉

觀

并

畔

官

芃

六

學

先

生

執

車

諸

弟

子

春

九百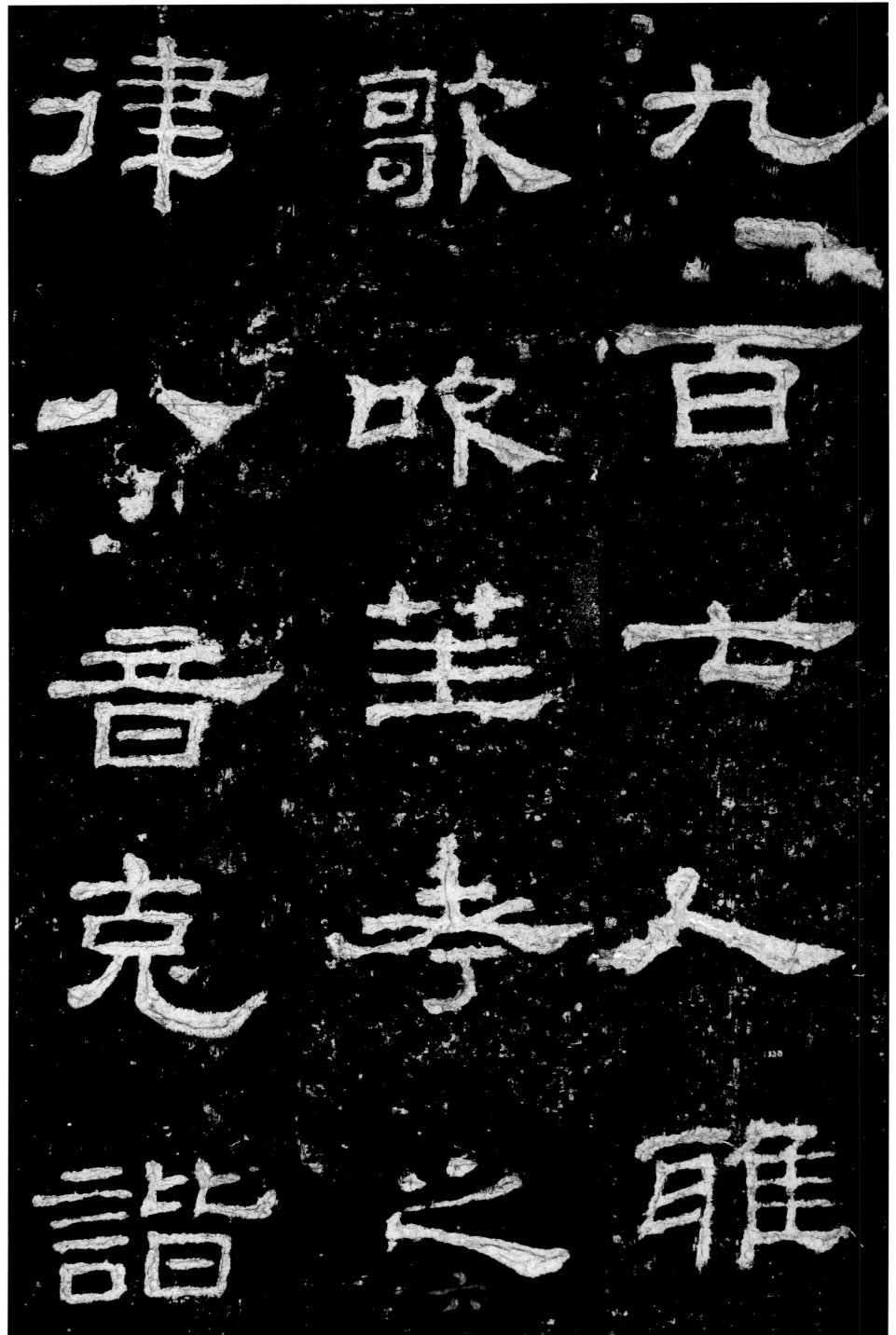

律歌九
　咬百
心芊七
音克大
克孝

雅
歌之
諧

蕩耶反匹兼
　稱壽相樂
終曰於穆肅

蕩耶反正。奉／爵稱壽，相樂／終日。於穆肅／

雍

上

下

蒙

福

長

亨

利

貞

與

天

無

極

雍，上下蒙福。／長亨利貞，與／天無極。史／

君饗後

部史

仇誧

縣吏劉

耽等

補完里

君饗後，部史／仇誧、縣吏劉／耽等，補完里／

中道
屋庙垣
塗壊决
色惰信
惰 通

大
溝
西
深
重

恐
冰
南
注
城
池

縣
吏
毚
殳
池

民

侵頓
城百
池姓
道自

侵擾百姓，自／以城池道濡／麥給，令還所／

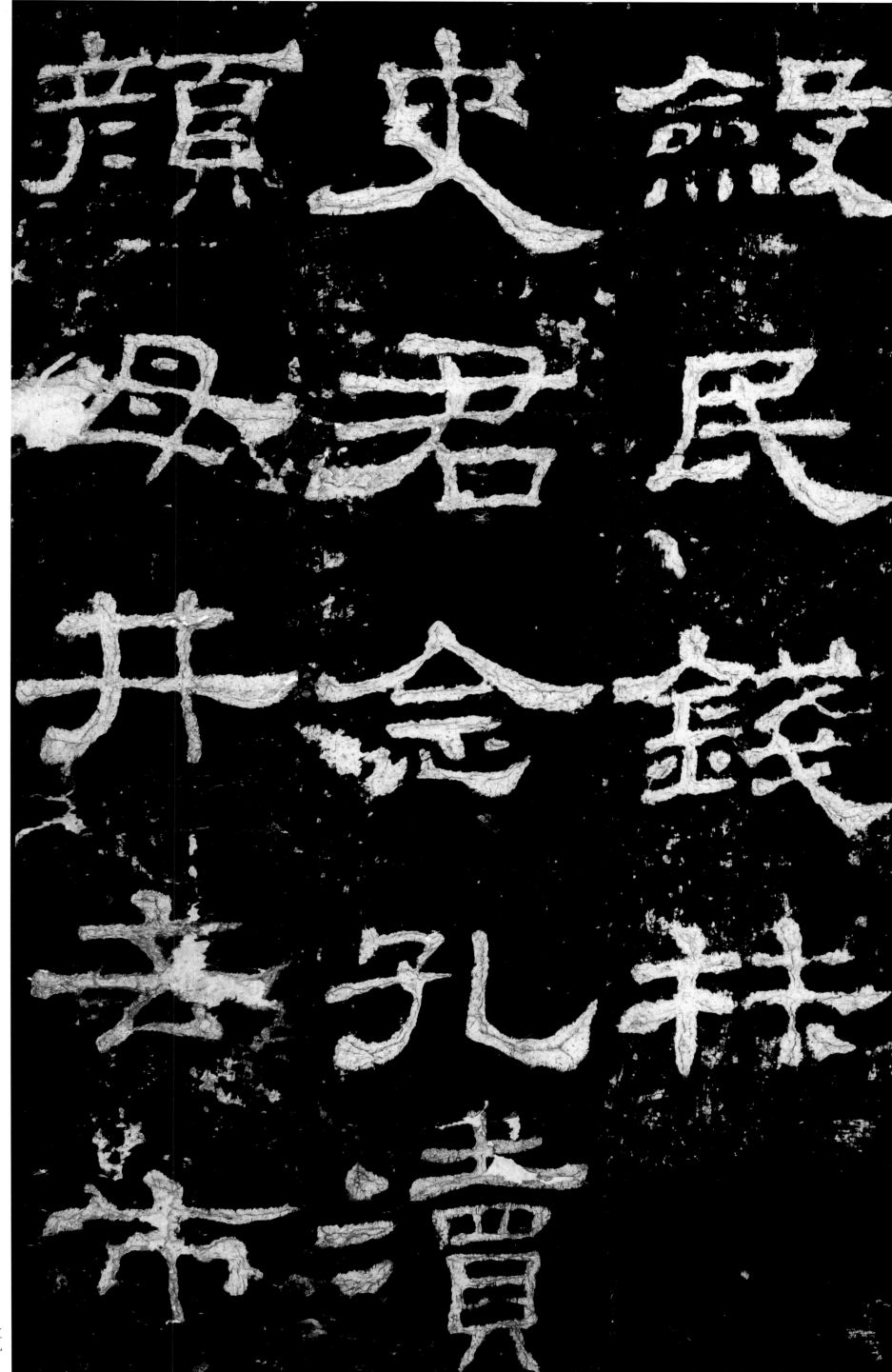

斂民錢材。（史君念孔瀆、顏母井去市）

遠酒賣遼

善不遠

肉歲百

六陽姓

酤香酤
昌

遼遠，百姓酤／買，不能得香／酒美肉，於昌／

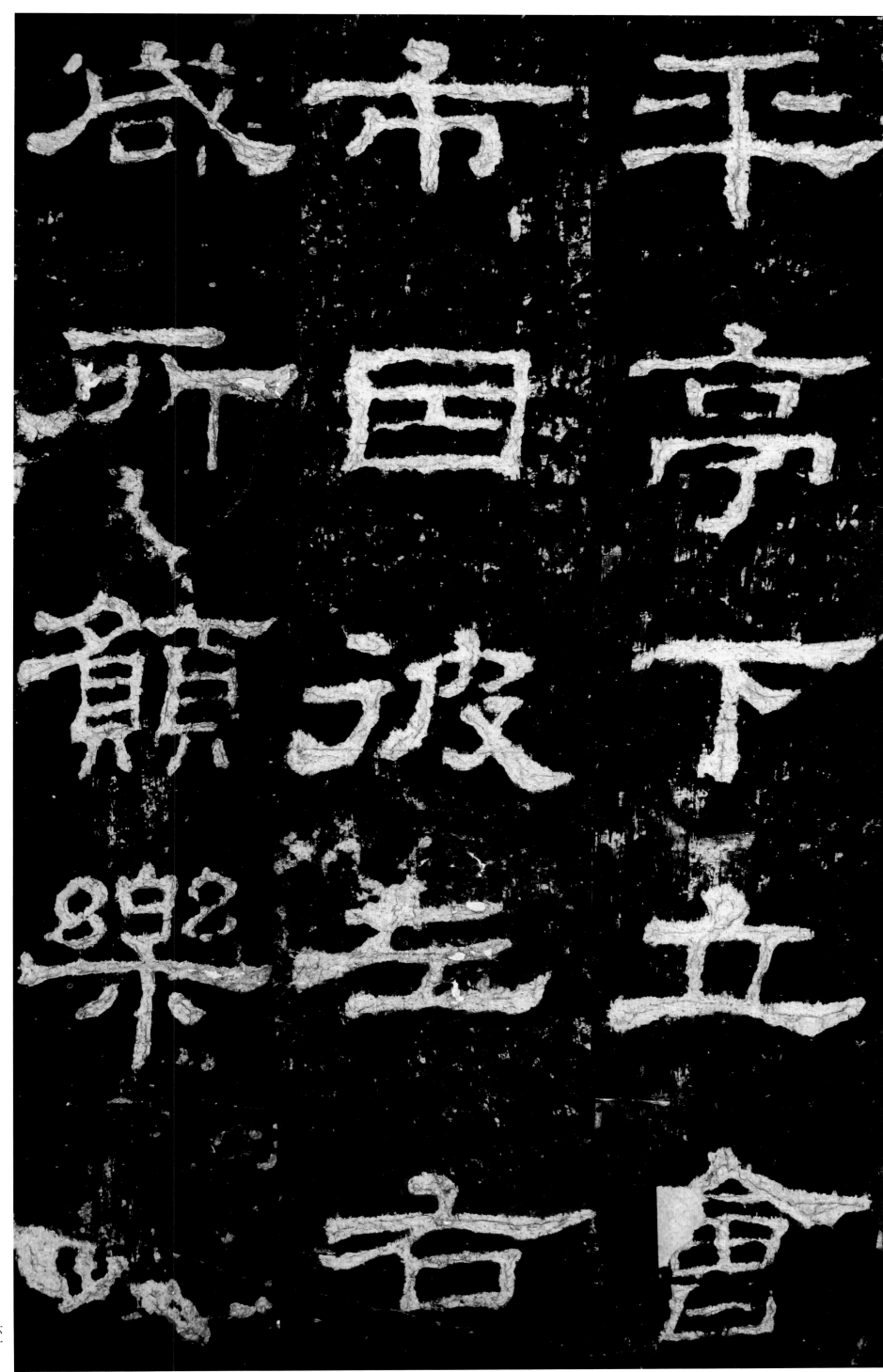

平亭下立會一市，因彼左右，一咸所願樂。一

復勑來瀆并復于

民餝治桐車

馬於今瀆土桐車東

又勑瀆并復／民，餝治桐車／馬，於瀆上東／

行道

各種

夫子家顏

道遼

有

正

行道（表）南北，各種一行梓。（假夫子冢、顏）

魯公
卅舍
守及
吏人月
興

四
沇
家
守
吏
凡

除周而流三十二

春金臺鎗玉馬元

三百

右於楊异風郭

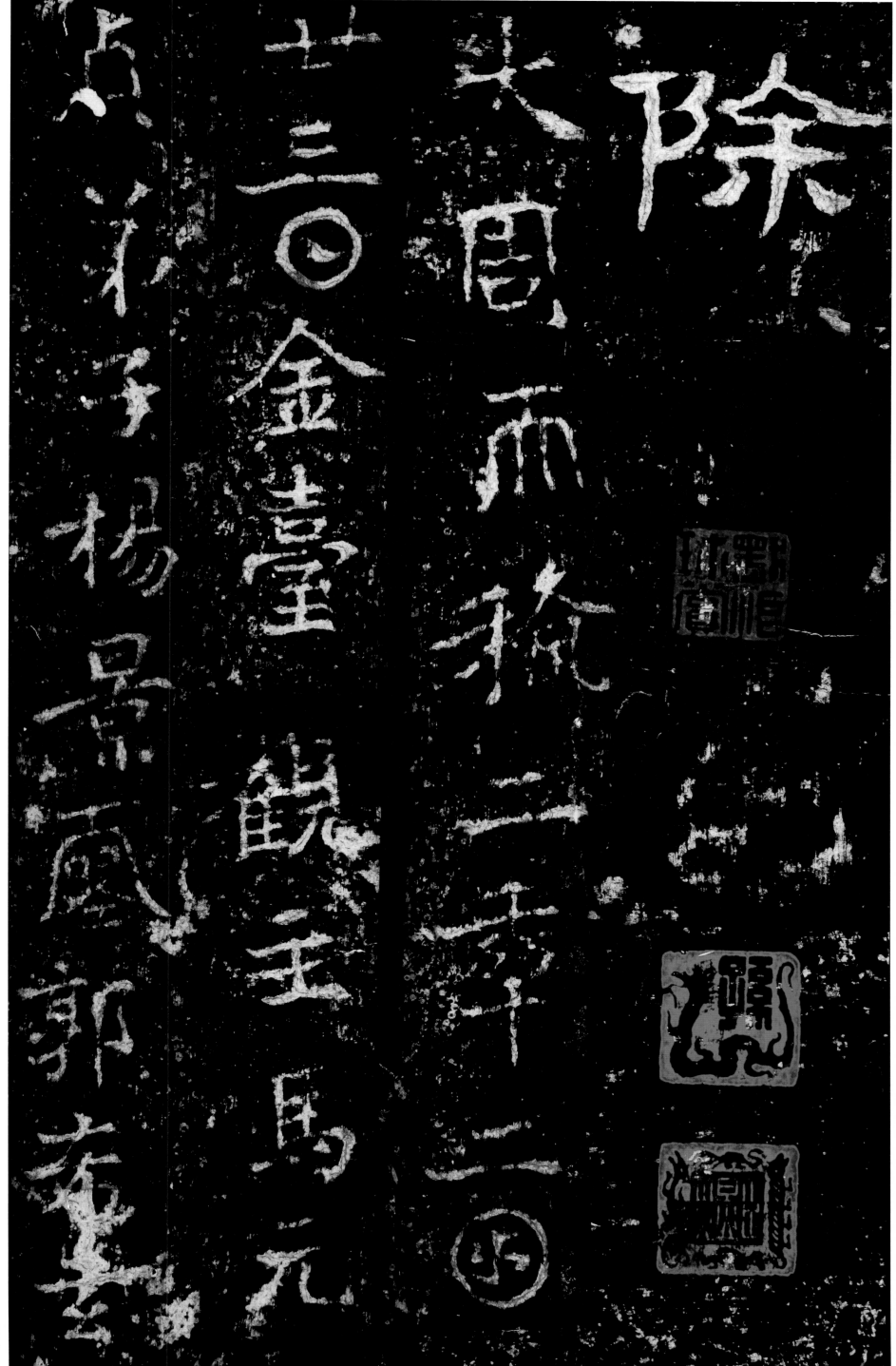

奏勒於東巡作功德遂

詔記未可□□□名記

□内品官楊君尚歐陽詢